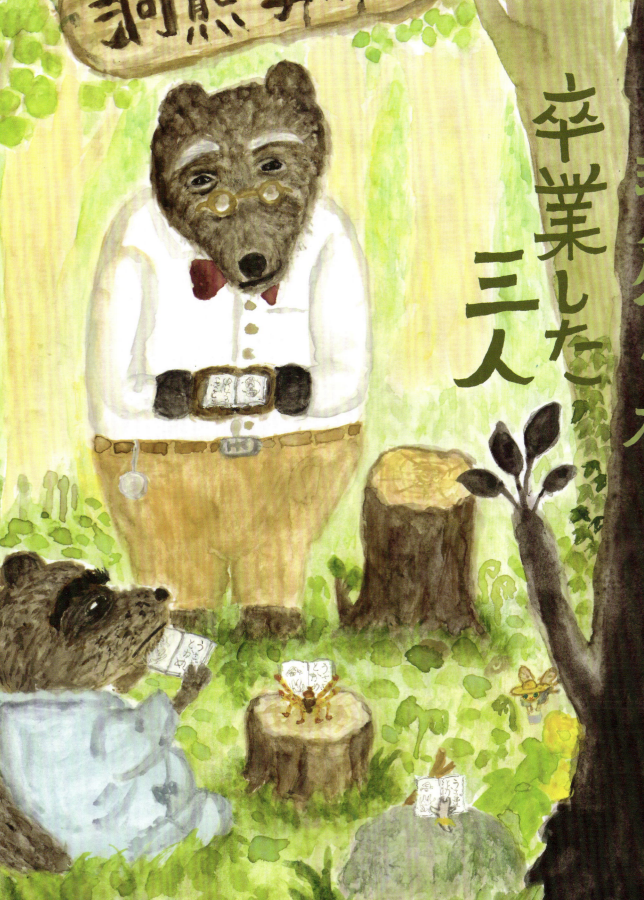

寓話 洞熊学校を卒業した三人

宮沢賢治・作
大島妙子・絵

赤い手の長い蜘蛛と、銀いろのなめくじと、顔を洗ったことのない狸が、いっしょに洞熊学校にはいりました。洞熊先生の教えることは三つでした。
　一年生のときは、うさぎと亀のかけくらのことで、もう一つは大きいものがいちばん立派だということでした。それから三人はみんな一番になろうと一生けん命競争しました。一年生のときは、なめくじと狸がしじゅう遅刻して罰を食ったために蜘蛛が一番になった。なめくじと狸とは泣いて口惜しがった。二年生のときは、洞熊先生が点数の勘定を間違ったために、なめくじが一番になり蜘蛛と狸とは歯ぎしりしてくやしがった。三年生の試験のときは、あんまりあたりが明るいために洞熊先生が涙をこぼして眼をつぶってばかりいたものですから、狸は本を見て書きました。そして狸が一番になりました。そこで赤い手の長の蜘蛛と、銀いろのなめくじと、それから顔を洗ったことのない狸が、一しょに洞熊学校を卒業しました。三人は上べは大へん仲よさそうに、洞熊先生を呼んで謝恩会ということをしたりこんどはじぶんらの離別会ということをやったりしましたけれども、お互いにみな腹のなかでは、へん、あいつらに何ができるもんか、これから誰がいちばん大きくえらくなるか見ていろと、そのことばかり考えておりました。さて会も済んで三人はめいめいじぶんのうちに帰っていよいよ習ったことをじぶんでほんとうにやることになりました。洞熊先生の方もこんどはどぶ鼠をつかまえて学校に入れようと毎日追いかけて居りました。

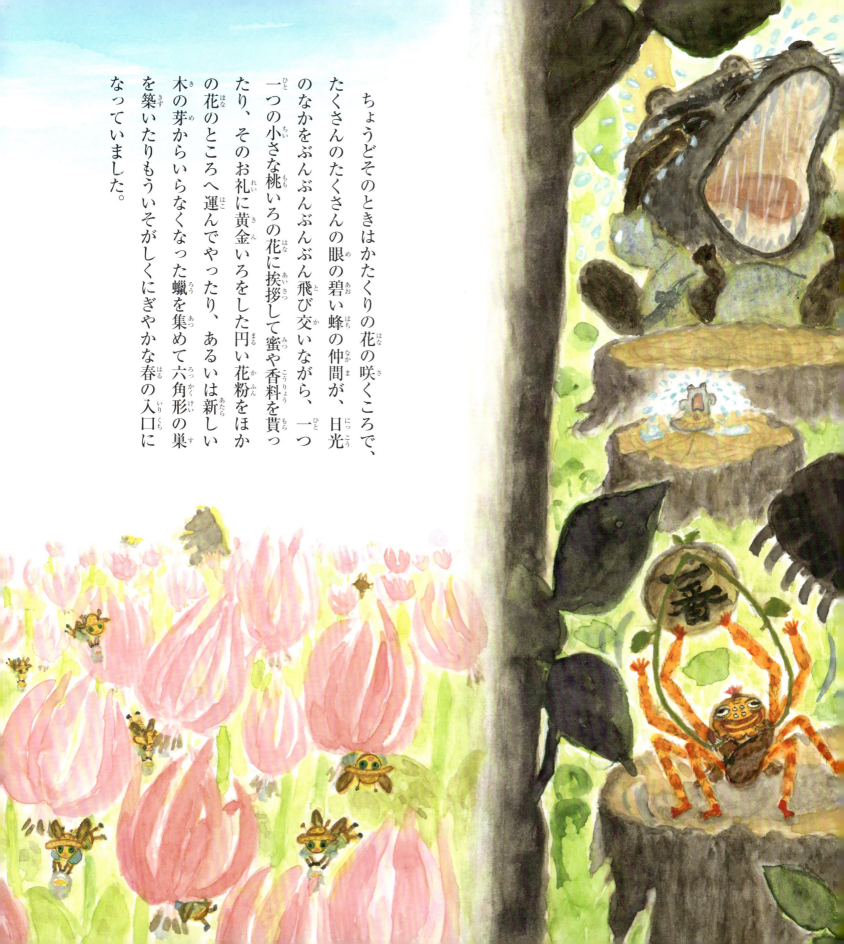

ちょうどそのときはかたくりの花の咲くころで、たくさんのたくさんの眼の碧い蜂の仲間が、日光のなかをぶんぶんぶんぶん飛び交いながら、一つ一つの小さな桃いろの花に挨拶して蜜や香料を貰ったり、そのお礼に黄金いろをした円い花粉をほかの花のところへ運んでやったり、あるいは新しい木の芽からいらなくなった蠟を集めて六角形の巣を築いたりもういそがしくにぎやかな春の入口になっていました。

一、蜘蛛はどうしたか。

蜘蛛は会の済んだ晩方じぶんのうちの森の入口の楢の木に帰って来ました。ところが蜘蛛はもう洞熊学校でお金をみんなつかっていましたからもうなにひとつもっていませんでした。そこでひもじいのを我慢して、ぽんやりしたお月様の光で網をかけはじめた。

あんまりひもじくてからだの中にはもう糸もない位であった。けれども蜘蛛は「いまに見ろ いまに見ろ」と云いながら、一生けん命糸をたぐり出して、やっと小さな二銭銅貨位の網をかけた。そして枝のかげにかくれてひとばん眼をひからして網をのぞいていた。

夜あけごろ、遠くから小さなこどものあぶがくうんとうなってやって来て網につきあたった。けれどもあんまりひもじいときかけた網なので、糸に少しもねばりがなくて、子どものあぶはすぐ糸を切って飛んで行こうとした。

蜘蛛はまるできちがいのように、枝のかげから駆け出してむんずとあぶに食いついた。あぶの子どもは「ごめんなさい。ごめんなさい。ごめんなさい。」と哀れな声で泣いたけれども、蜘蛛は物も云わずに頭から羽からあしまで、みんな食ってしまった。そしてほっと息をついてしばらくそらを向いて腹をこすってから、又少し糸をはいた。そして網が一まわり大きくなった。

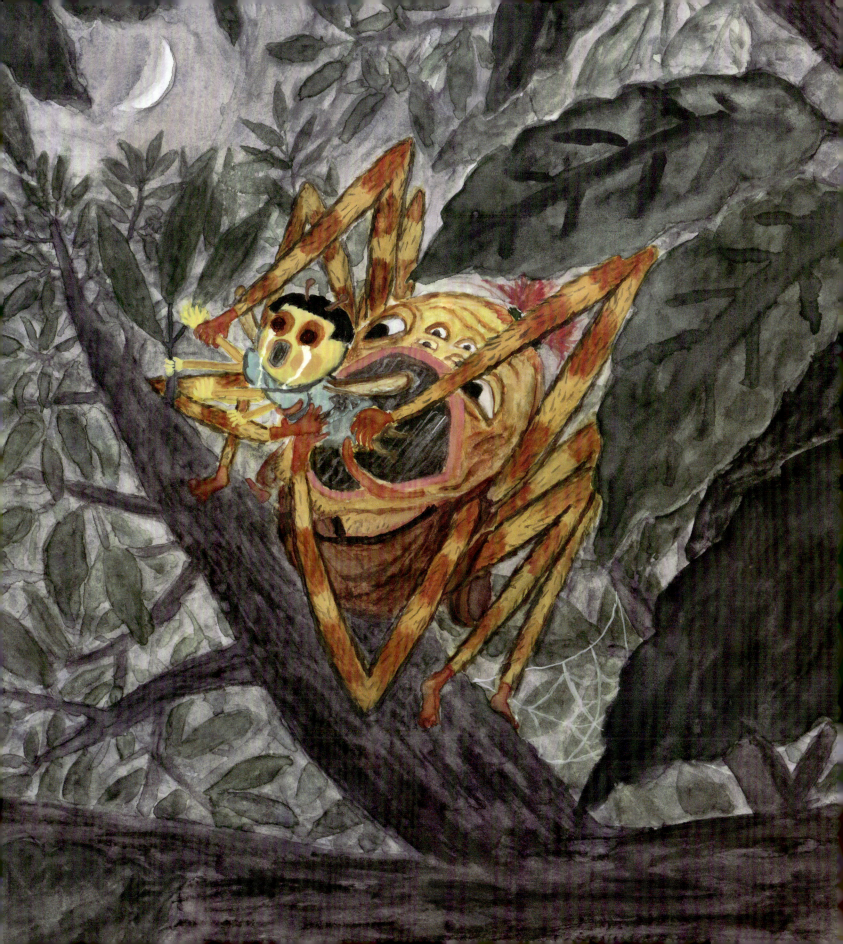

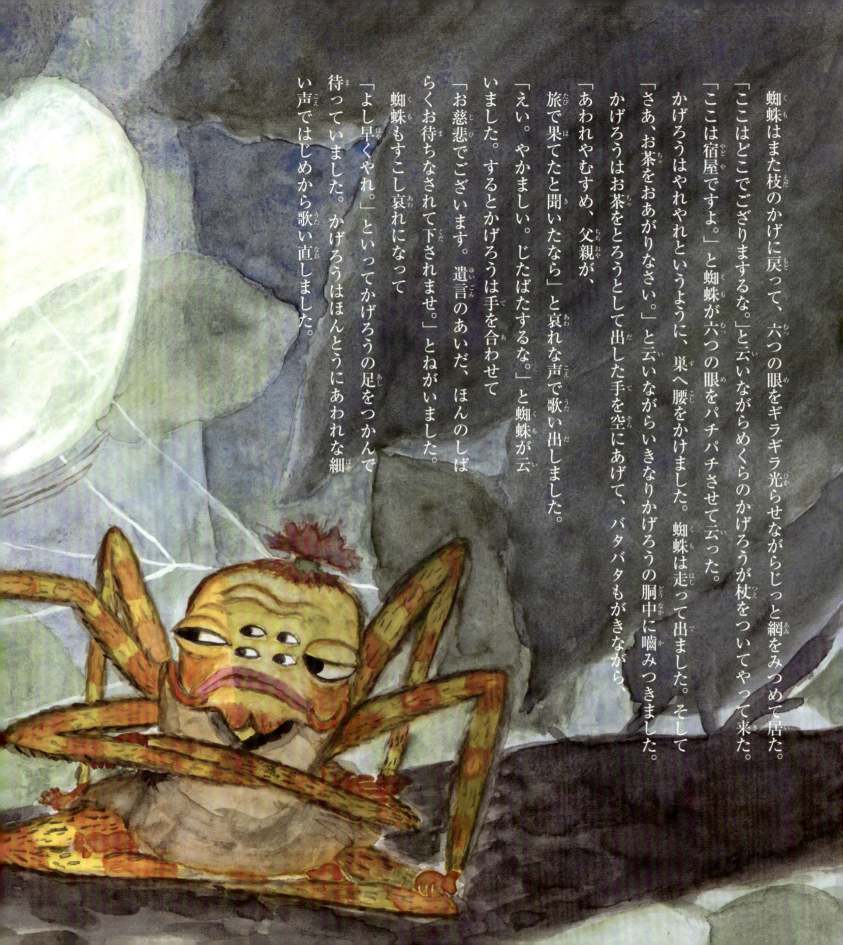

蜘蛛はまた枝のかげに戻って、六つの眼をギラギラ光らせながらじっと網をみつめて居た。
「ここはどこでござりまするな。」と云いながらめくらのかげろうが杖をついてやって来た。
「ここは宿屋ですよ。」と蜘蛛が六つの眼をパチパチさせて云った。
かげろうはやれやれというように、巣へ腰をかけました。
「さあ、お茶をおあがりなさい。」と云いながらいきなりかげろうの胴中に嚙みつきました。
かげろうはお茶をとろうとして出した手を空にあげて、バタバタもがきながら、
「あわれやむすめ、父親が、旅で果てたと聞いたなら」と哀れな声で歌い出しました。
「えい。やかましい。じたばたするな。」と蜘蛛が云いました。するとかげろうは手を合わせて
「お慈悲でございます。遺言のあいだ、ほんのしばらくお待ちなされて下されませ。」とねがいました。
蜘蛛もすこし哀れになって
「よし早くやれ。」といってかげろうの足をつかんで待っていました。かげろうはほんとうにあわれな細い声ではじめから歌い直しました。

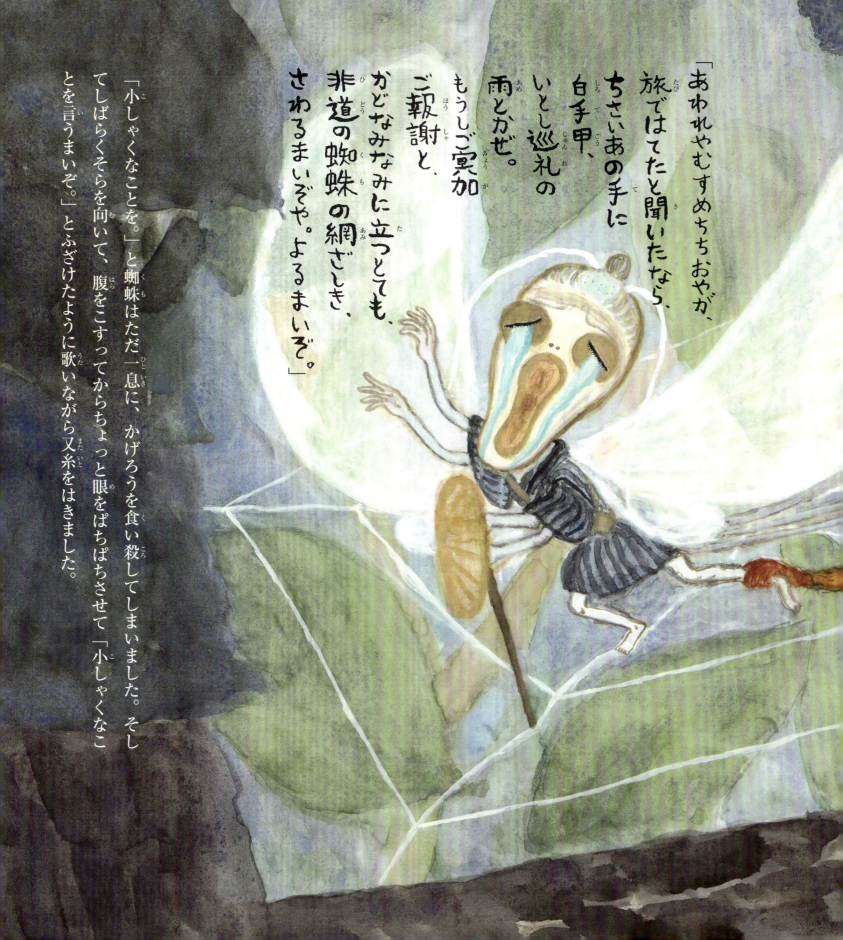

「あわれやむすめちちおやが、旅ではてたと聞いたなら、ちさいあの手に白手甲、いとし巡礼の雨とかぜ。
もうしご寅加ご報謝と、かどなみに立っとても、非道の蜘蛛の網ざしき、さわるまいぞや。よるまいぞ。」

と蜘蛛はただ一息に、かげろうを食い殺してしまいました。そして「小しゃくなことを。」と蜘蛛はただしばらくそらを向いて、腹をこすってからちょっと眼をぱちぱちさせて「小しゃくなことを言うまいぞ。」とふざけたように歌いながら又糸をはきました。

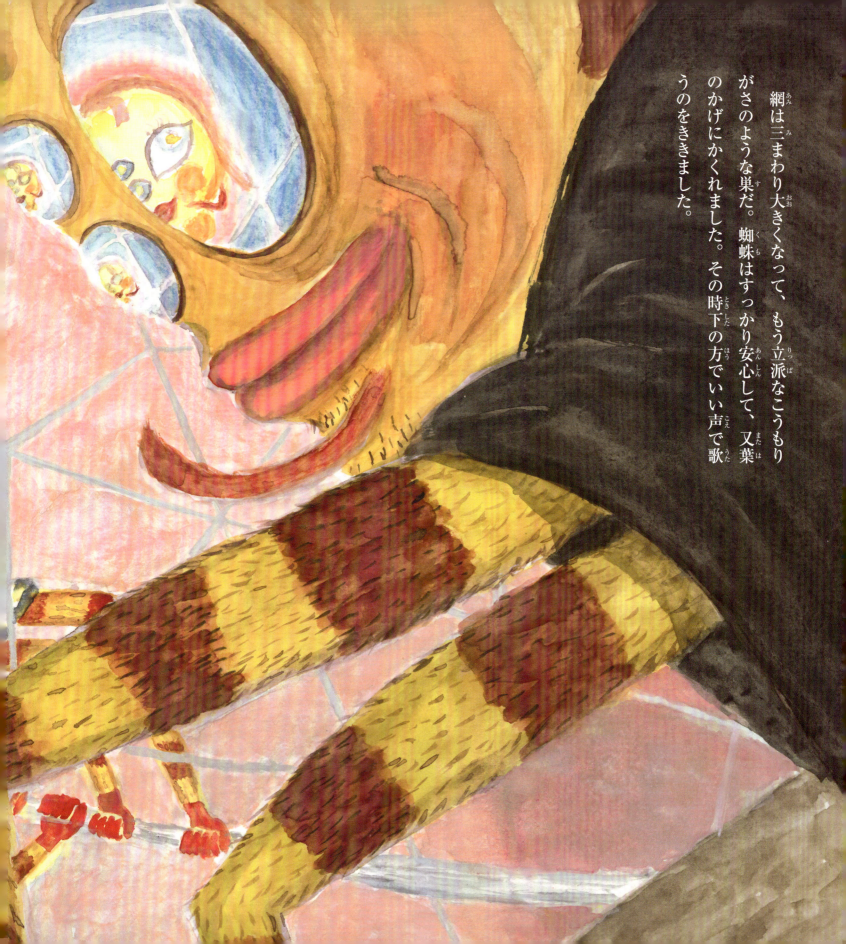

網は三まわり大きくなって、もう立派なこうもりがさのような巣だ。蜘蛛はすっかり安心して、又葉のかげにかくれました。その時下の方でいい声で歌うのをききました。

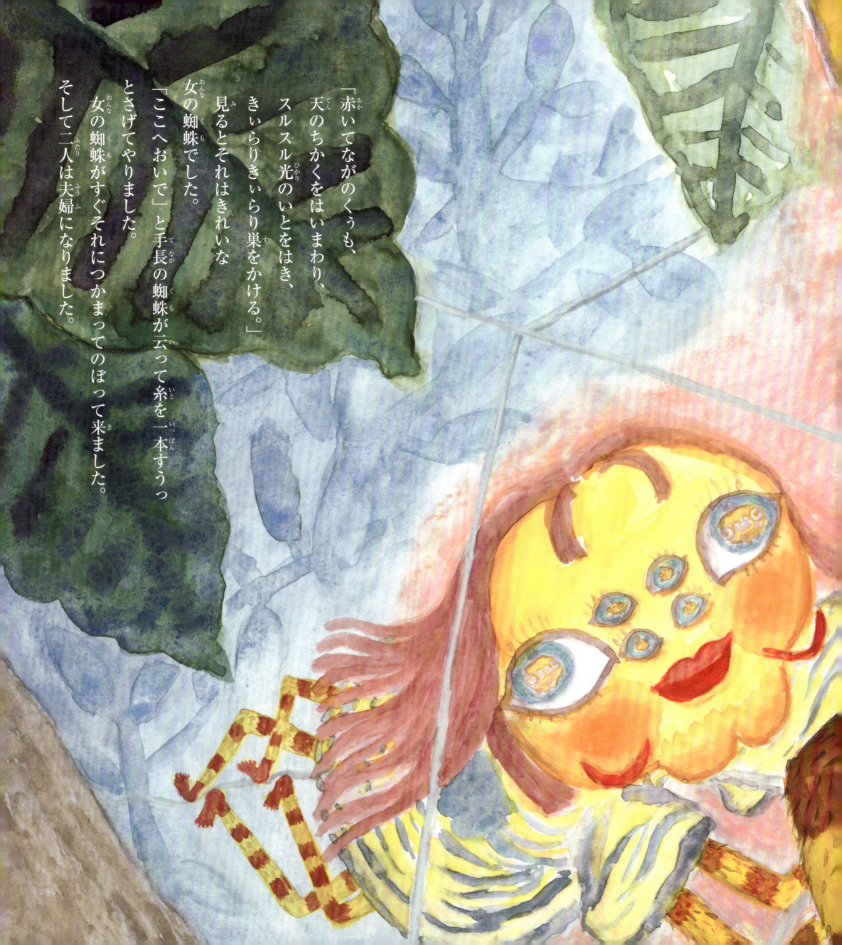

「赤いてながのくうも、天のちかくをいまわり、スルスル光のいとをはき、きいらりきいらり巣をかける。」
見るとそれはきれいな女の蜘蛛でした。
「ここへおいで」と手長の蜘蛛が云って糸を一本すうっとさげてやりました。
女の蜘蛛がすぐそれにつかまってのぼって来ました。
そして二人は夫婦になりました。

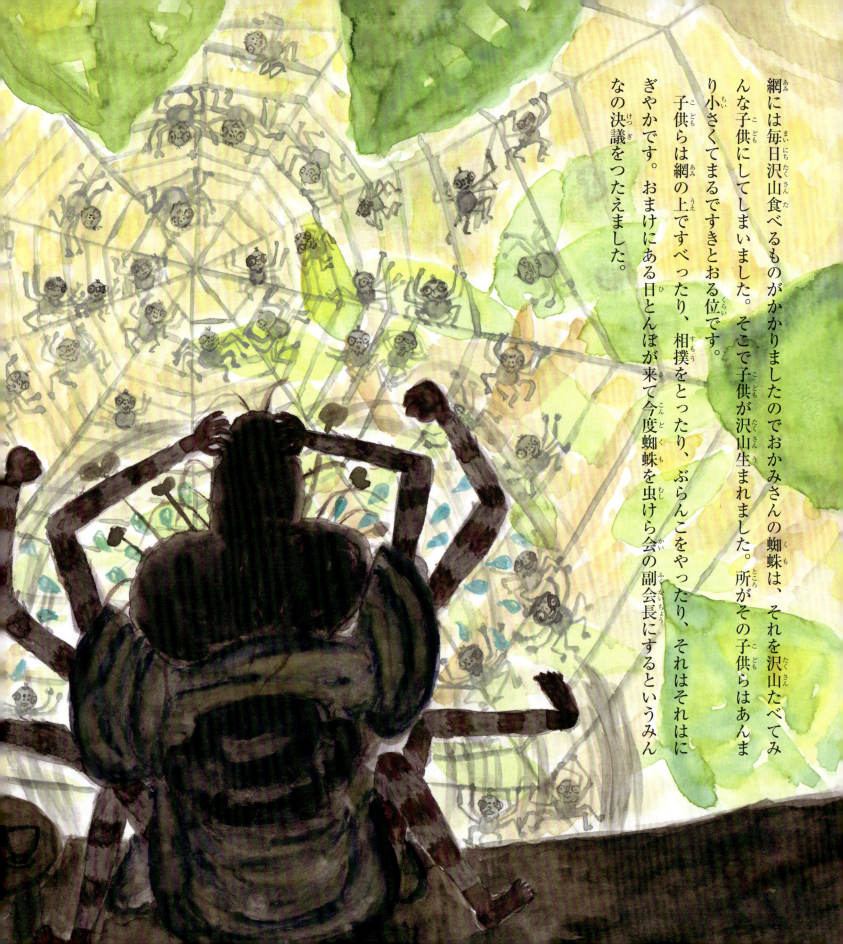

網には毎日沢山食べるものがかかりましたのでおかみさんの蜘蛛は、それを沢山たべてみんな子供にしてしまいました。そこで子供が沢山生まれました。所がその子供らはあんまり小さくてまるですきとおる位です。子供らは網の上ですべったり、相撲をとったり、ぶらんこをやったり、それはそれはにぎやかです。おまけにある日とんぼが来て今度蜘蛛を虫けら会の副会長にするというみんなの決議をつたえました。

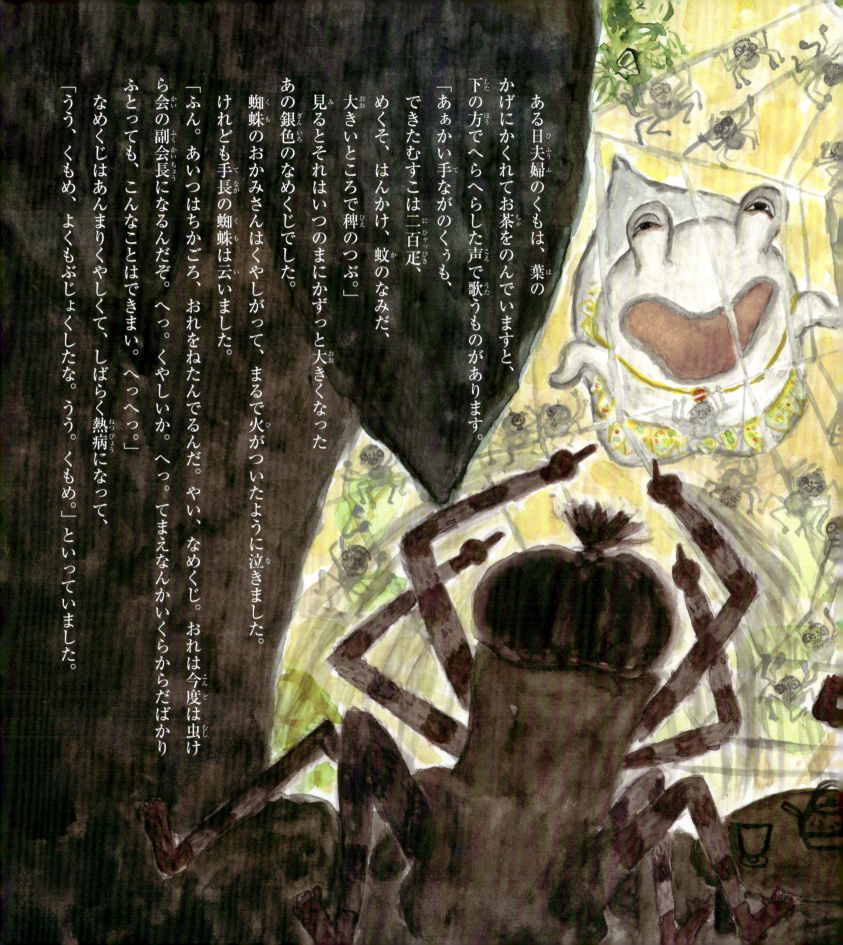

ある日夫婦のくもは、葉のかげにかくれてお茶をのんでいますと、下の方でへらへらした声で歌うものがあります。
「あぁかい手ながのくうも、できたむすこは二百疋、めくそ、はんかけ、蚊のなみだ、大きいところで稗のつぶ。」
見るとそれはいつのまにかずっと大きくなったあの銀色のなめくじでした。
蜘蛛のおかみさんはくやしがって、まるで火がついたように泣きました。けれども手長の蜘蛛は云いました。
「ふん。あいつはちかごろ、おれをねたんでるんだ。やい、なめくじ。おれは今度は虫けら会の副会長になるんだぞ。へっ。くやしいか。へっ。てまえなんかいくらからだばかりふとっても、こんなことはできまい。へっへっ。」
「うう、くもめ、なめくじはあんまりくやしくて、しばらく熱病になって、うう。くもめ。」といっていました。

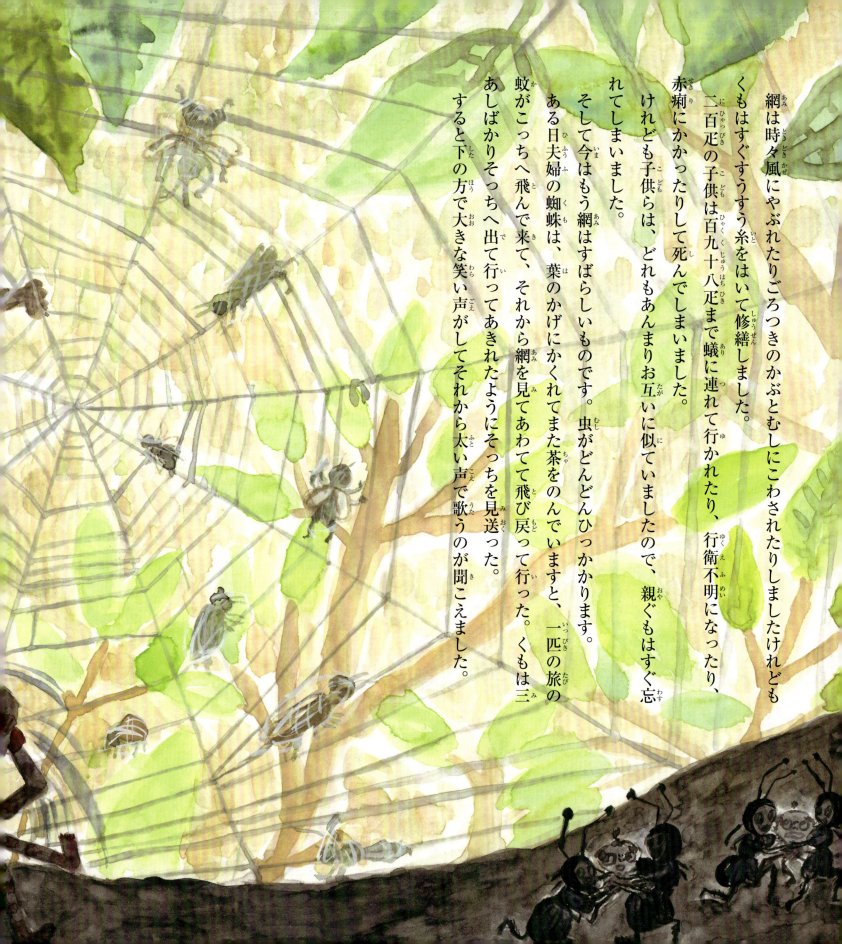

網は時々風にやぶれたりごろつきのかぶとむしにこわされたりしましたけれどもくもはすぐすうすう糸をはいて修繕しました。二百疋の子供は百九十八疋まで蟻に連れて行かれたり、行衛不明になったり、赤痢にかかったりして死んでしまいました。けれども子供らは、どれもあんまりお互いに似ていましたので、親ぐもはすぐ忘れてしまいました。

そして今はもう網はすばらしいものです。虫がどんどんひっかかります。ある日夫婦の蜘蛛は、葉のかげにかくれてまた茶をのんでいますと、一匹の旅の蚊がこっちへ飛んで来て、それから網を見てあわてて飛び戻って行った。くもは三あしばかりそっちへ出て行ってあきれたようにそっちを見送った。

すると下の方で大きな笑い声がしてそれから太い声で歌うのが聞こえました。

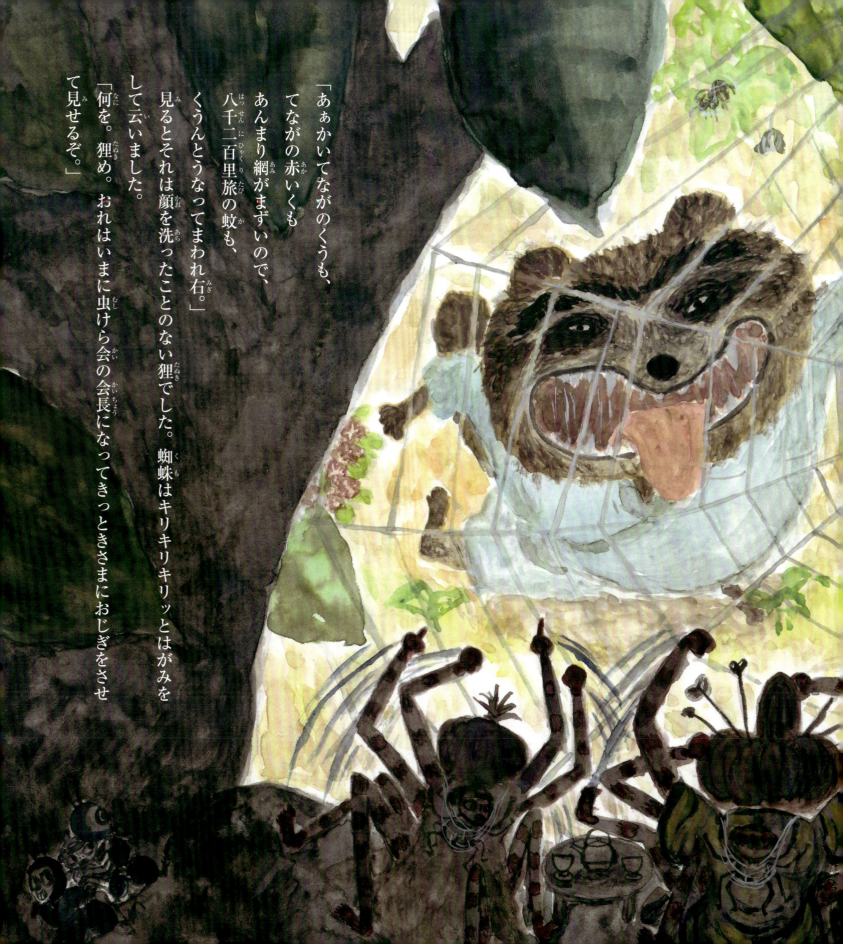

「あぁかいてながのくうも、てながの赤いくもあんまり網がまずいので、八千二百里旅の蚊も、くうんとなってまわれ右。」

見るとそれは顔を洗ったことのない狸でした。蜘蛛はキリキリッとはがみをして云いました。

「何を。狸め。おれはいまに虫けら会の会長になってきっときさまにおじぎをさせて見せるぞ。」

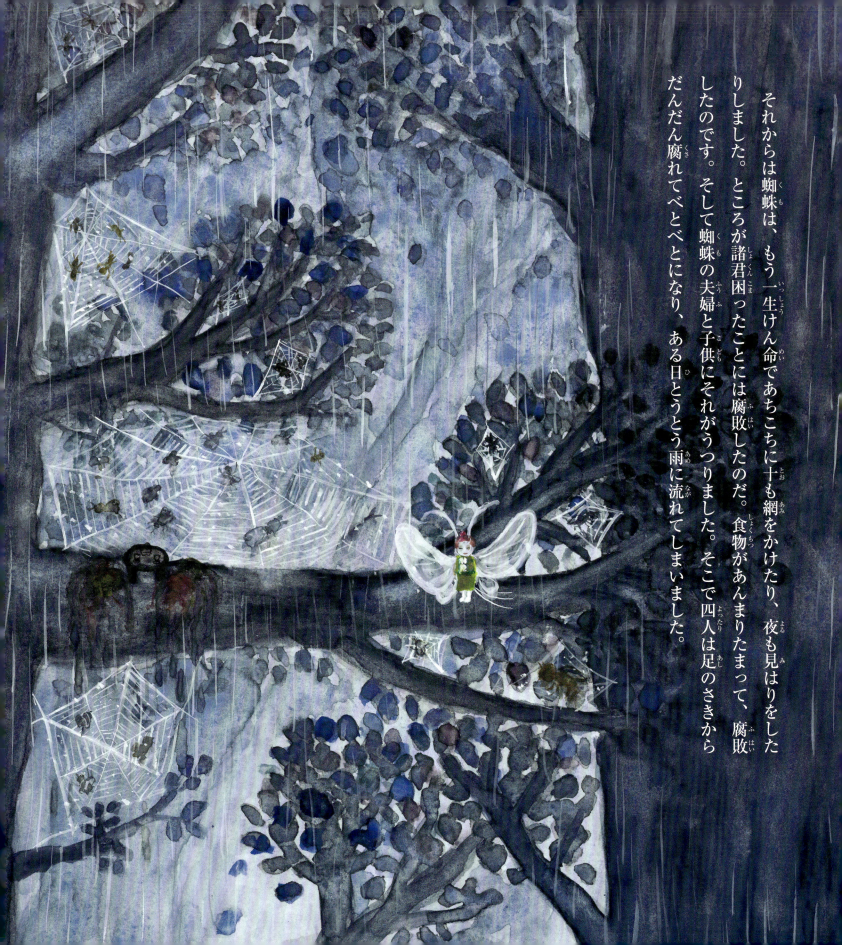

それからは蜘蛛は、もう一生けん命であちこちに十も網をかけたり、夜も見はりをしたりしました。ところが諸君困ったことには腐敗したのだ。食物があんまりたまって、腐敗したのです。そして蜘蛛の夫婦と子供にそれがうつりました。そこで四人は足のさきからだんだん腐れてべとべとになり、ある日とうとう雨に流れてしまいました。

ちょうどそのときはつめくさの花のさくころで、あの眼の碧い蜂の群は野原じゅうをもうあちこちにちらばって一つ一つの小さなぼんぼりのような花から火でももらうようにして蜜を集めて居りました。

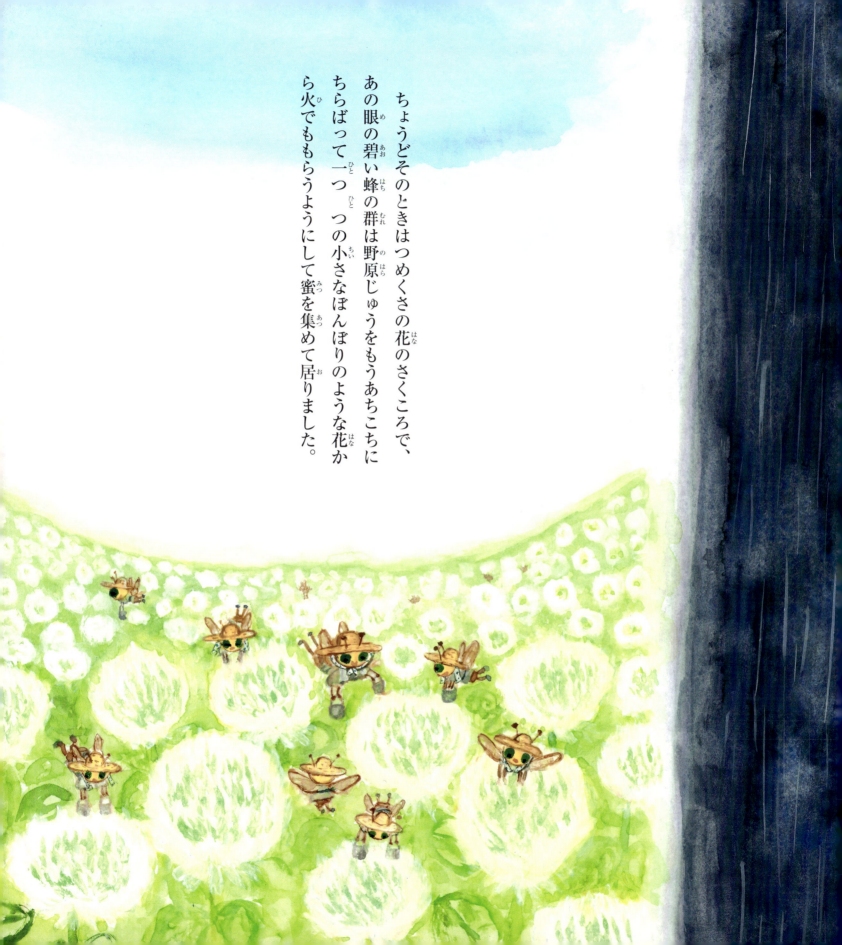

二、銀色のなめくじはどうしたか。

丁度蜘蛛が林の入口の楢の木に、二銭銅貨の位の網をかけた頃、銀色のなめくじの立派なうちへかたつむりがやって参りました。

その頃なめくじは学校も出たし人がよくて親切だというもう林中の評判だった。かたつむりは

「なめくじさん。今度は私もすっかり困ってしまいましたよ。まだわたしの食べるものはなし、水はなし、すこしばかりお前さんのうちにためてあるふきのつゆを呉れませんか。」

と云いました。

するとなめくじが云いました。

「あげますともあげますとも、さあ、おあがりなさい。」

「ああありがとうございます。助かります。」と云いながらかたつむりはふきのつゆをどくどくのみました。

「もっとおあがりなさい。あなたと私とは云わば兄弟。ハッハハ。さあ、さあ、も少しおあがりなさい。」となめくじが云いました。

「そんならも少しいただきます。ああありがとうございます。」と云いながらかたつむりはも少しのみました。

「かたつむりさん。気分がよくなったら一つひさしぶりで相撲をとりましょうか。ハッハ。久しぶりです。」となめくじが云いました。

「おなかがすいて力がありません。」とかたつむりが云いました。

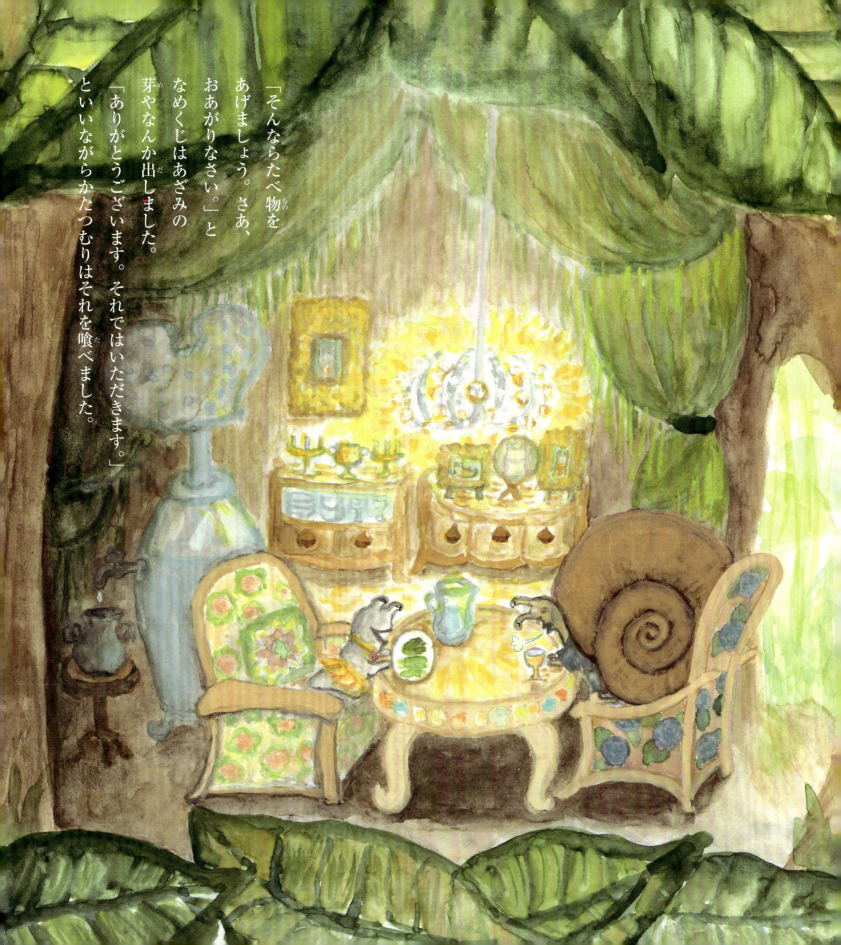

「そんならたべ物をあげましょう。さあ、おあがりなさい。」となめくじはあざみの芽やなんか出しました。
「ありがとうございます。それではいただきます。」といいながらかたつむりはそれを喰べました。

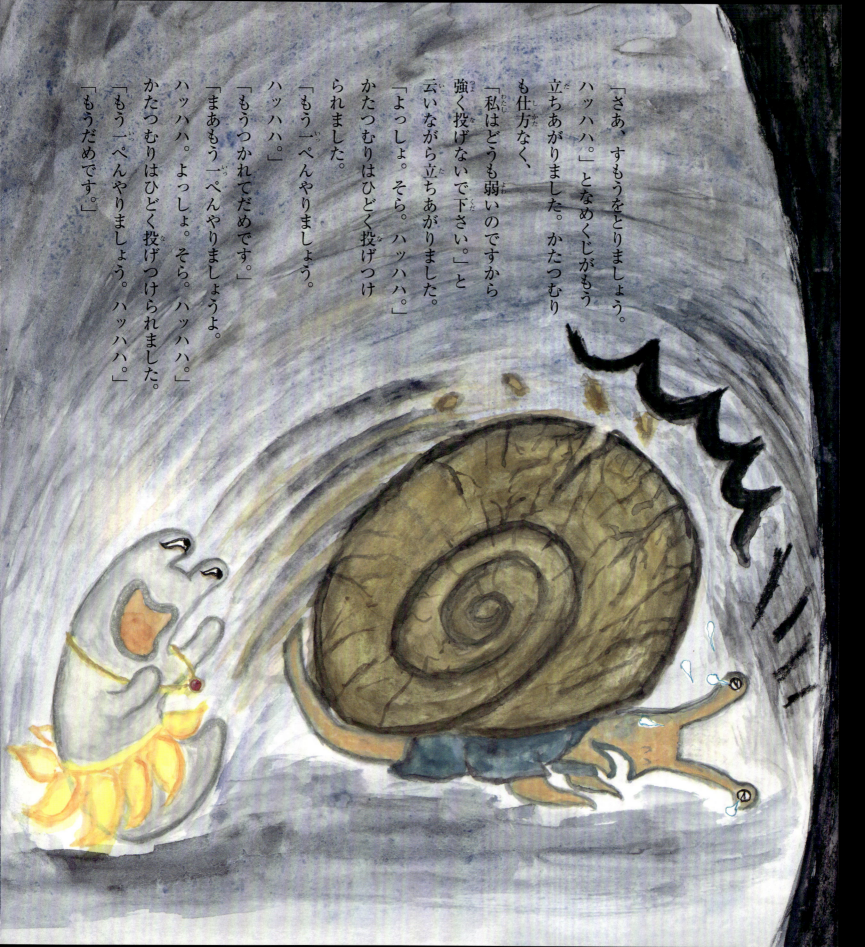

「さあ、すもうをとりましょう。ハッハハ。」となめくじがもう立ちあがりました。かたつむりも仕方なく、
「私はどうも弱いのですから強く投げないで下さい。」と云いながら立ちあがりました。
「よっしょ。そら。ハッハハ。」
かたつむりはひどく投げつけられました。
「もう一ぺんやりましょう。ハッハハ。」
「もうつかれてだめです。」
「まあもう一ぺんやりましょうよ。ハッハハ。よっしょ。そら。ハッハハ。」
かたつむりはひどく投げつけられました。
「もう一ぺんやりましょう。ハッハハ。」
「もうだめです。」

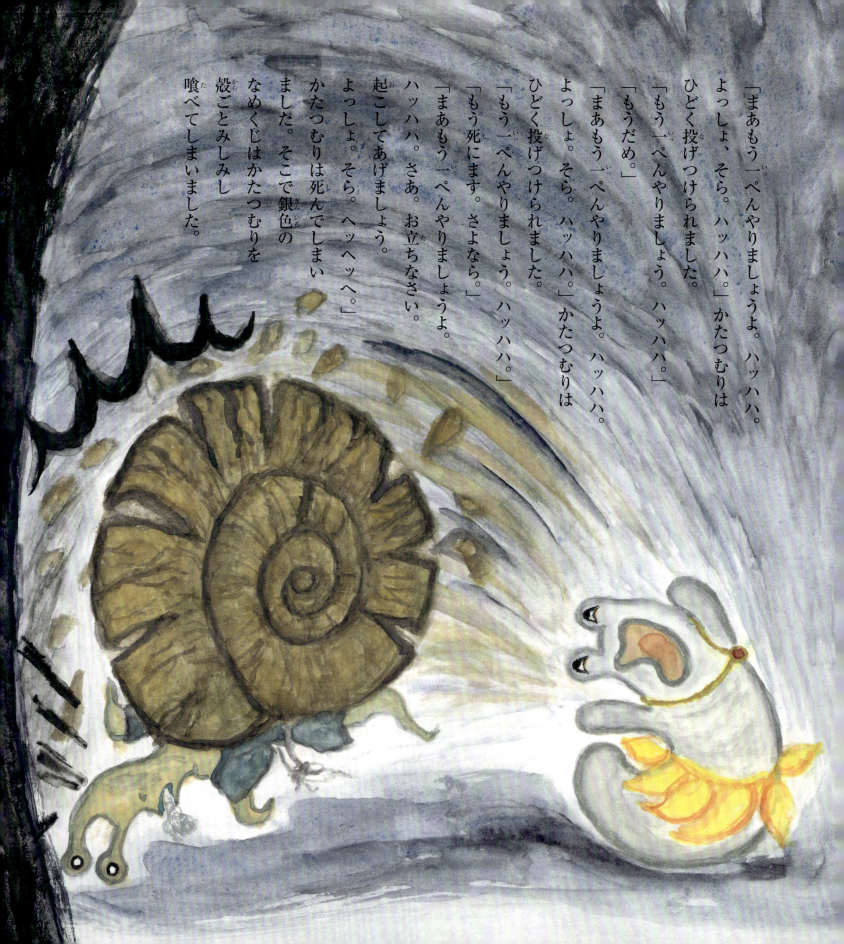

「まあもう一ぺんやりましょうよ。ハッハ。よっしょ、そら。ハッハハ。」かたつむりはひどく投げつけられました。
「もう一ぺんやりましょう。ハッハハ。」
「もうだめ。」
「まあもう一ぺんやりましょうよ。ハッハハ。よっしょ。そら。ハッハハ。」かたつむりはひどく投げつけられました。
「もう一ぺんやりましょう。ハッハハ。」
「もう死にます。さよなら。」
「まあもう一ぺんやりましょうよ。ハッハハ。さあ。お立ちなさい。よっしょ。そら。ヘッヘッヘ。」
かたつむりは死んでしまいました。そこで銀色のなめくじはかたつむりを殻ごとみしみし喰べてしまいました。

それから一ヶ月ばかりたって、とかげがなめくじの立派なおうちへびっこをひいて来ました。そして
「なめくじさん。今日は。お薬をすこし呉れませんか。」と云いました。
「どうしたのです。」となめくじは笑って聞きました。
「へびに嚙まれたのです。」ととかげが云いました。
「そんならわけはありません。私が一寸そこを嘗めてあげましょう。わたしが嘗めれば蛇の毒はすぐ消えます。なにせ蛇さえ溶けるくらいですからな。ハッハハ。」となめくじは笑って云いました。
「どうかお願い申します。」ととかげは足を出しました。
「ええ。よござんすとも。私とあなたとは云わば兄弟。あなたと蛇も兄弟ですね。ハッハハ。」となめくじは云いました。
そしてなめくじはとかげの傷に口をあてました。「ありがとう。なめくじさん。」ととかげは云いました。
「も少しよく嘗めないとあとで大変ですよ。今度又来てももう直してあげませんよ。ハッハハ。」となめくじはもがもがが返事をしながらやはりとかげを嘗めつづけました。
「なめくじさん。何だか足が溶けたようです。」ととかげはおどろいて云いました。
「ハッハハ。」となめくじはやはりもがもがが答えました。
「なめくじさん。おなかが何だか熱くなりましたよ。」ととかげは心配して云いました。
「ハッハハ。」となめくじはやはりもがもがが答えました。
「なめくじさん。なあに。それほどじゃありません。ハッハハ。」
「なめくじさん。からだが半分とけたようですよ。もうよして下さい。」ととかげは泣き声を出しました。

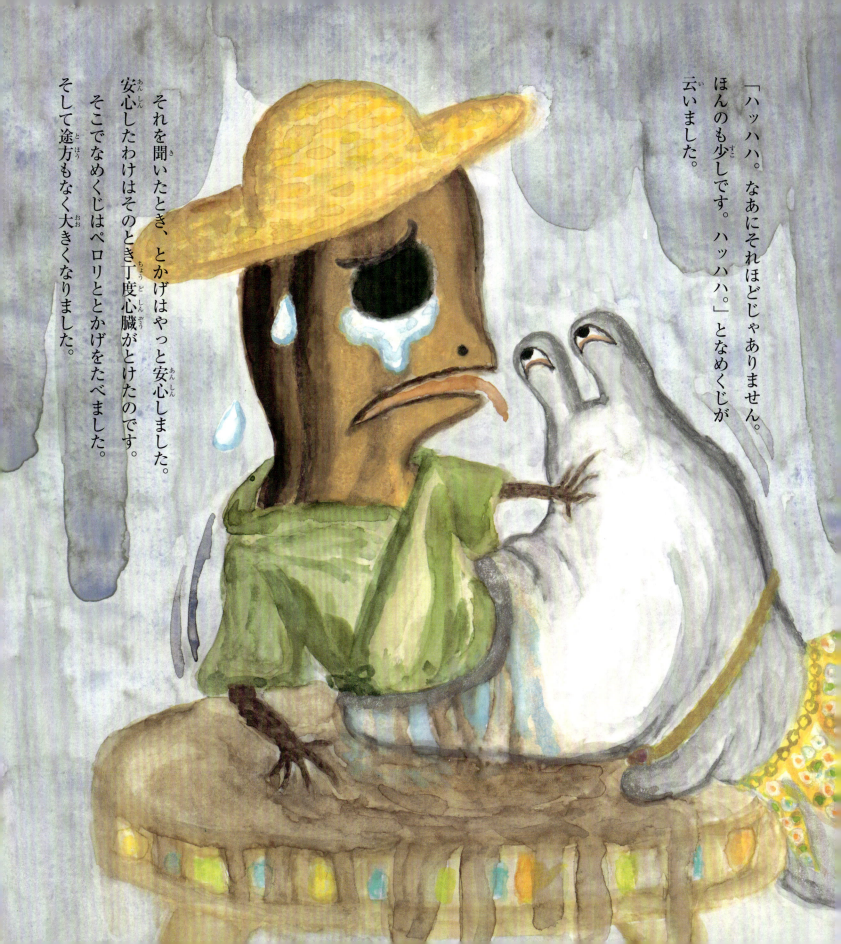

「ハッハハ。なあにそれほどじゃありません。ほんのも少しです。ハッハハ。」となめくじが云いました。

それを聞いたとき、とかげはやっと安心しました。安心したわけはそのとき丁度心臓がとけた のです。そこでなめくじはペロリととかげをたべました。そして途方もなく大きくなりました。

あんまり大きくなったので嬉しまぎれについあの蜘蛛をからかったのでした。
そしてかえって蜘蛛からあざけられて、熱病を起こして、毎日毎日、ようし、おれも大きくなるくらい大きくなったらこんどはきっと虫けら院の名誉議員になってくもが何か云ったときふうと息だけついて返事してやろうと云っていた。ところがこのころからなめくじの評判はどうもよくなくなりました。
なめくじはいつでもハッハと笑って、そしてヘラヘラした声で物を言うけれども、どうも心がよくなくて蜘蛛やなんかよりは却って悪いやつだというのでみんなが軽べつをはじめました。殊に狸はなめくじの話が出るといつでもヘンと笑って云いました。
「なめくじのやりくちなんてまずいもんさ。ぶま加減は見られたもんじゃない。あんなやりかたで大きくなってもしれたもんだ。」
なめくじはこれを聞いていよいよ怒って早く名誉議員になろうとあせっていた。そのうちに蜘蛛が腐敗して溶けて雨に流れてしまいましたので、なめくじも少しせいせいしながら誰か早く来るといいと思ってせっかく待っていた。
するとある日雨蛙がやって参りました。
そして、
「なめくじさん。こんにちは。少し水を呑ませませんか。」と云いました。
なめくじはこの雨蛙もペロリとやりたかったので、思い切っていい声で申しました。
「蛙さん。これはいらっしゃい。水なんかいくらでもあげますよ。ちかごろはひでりですけれどもなあに云わばあなたと私は兄弟。ハッハハ。」そして水がめの所へ連れて行きました。

郵便はがき

1020072

おそれいりますが切手をおはりください。

（受取人）
東京都千代田区飯田橋3-9-3
ＳＫプラザ3Ｆ
三起商行株式会社
出版部　　　　　　行

ご記入いただいたお客様の個人情報は、三起商行株式会社　出版部における企画の参考およびお客様への新刊情報やイベントなどのご案内の目的のみに利用いたします。他の目的では使用いたしません。ご案内などご不要の場合は、右の枠に×を記入してください。

お名前(フリガナ)	男 ・ 女	ミキハウスの絵本を他に
	年令　　　オ	お持ちですか？ YES ・ NO
お子様のお名前(フリガナ)	男 ・ 女	以前このハガキを出した
	年令　　　オ	ことがありますか YES ・ NO
ご住所（〒　　　　　　）		
TEL　　　（　　　）　　　　　FAX　　（　　　）		

mikiHOUSE

m H ミキハウスの絵本

(今後の出版活動に役立たせていただきます。)

ミキハウスの絵本をお買い上げいただき、誠にありがとうございます。
ご自身が読んでみたい絵本、大切な方に贈りたい絵本などご意見をお聞かせください。

お求めになった店名	この本の書名

この本をどうしてお知りになりましたか。
1. 店頭で見て 2. ダイレクトメールで 3. パンフレットで
4. 新聞・雑誌・TVCMで見て ()
5. 人からすすめられて 6. プレゼントされて
7. その他 ()

この絵本についてのご意見・ご感想をおきかせ下さい。(装幀、内容、価格など)

最近おもしろいと思った本があれば教えて下さい。
(書名) (出版社)

お子様は(またはあなたは)絵本を何冊位お持ちですか。 冊位

ご協力ありがとうございました。

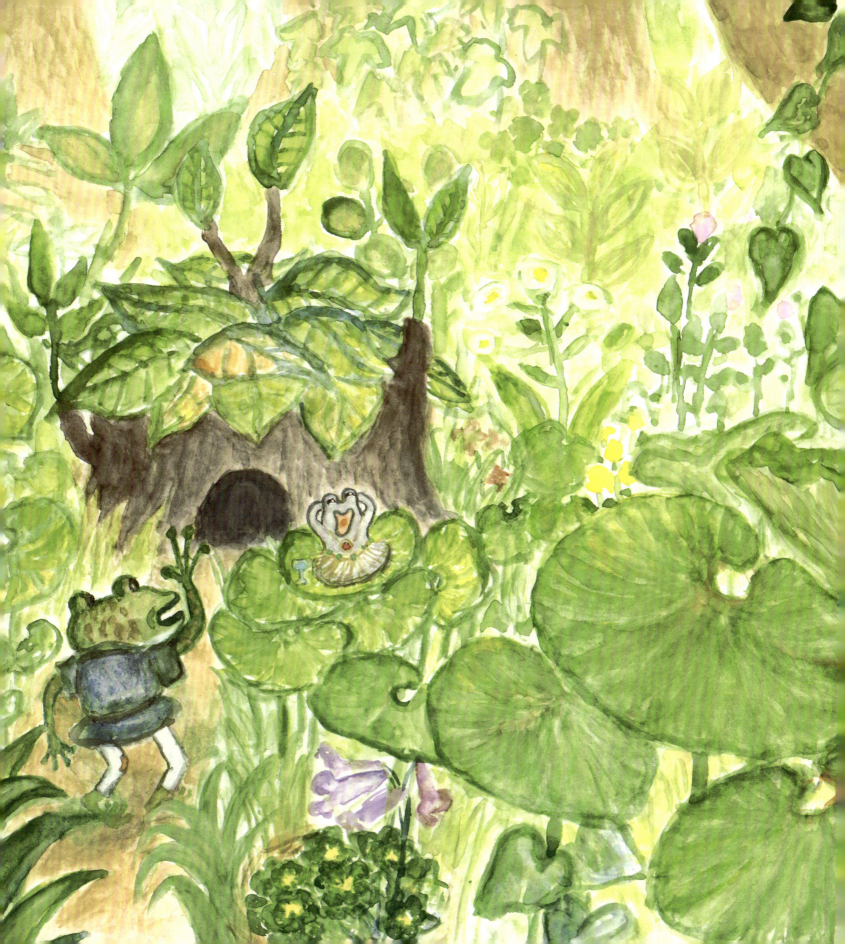

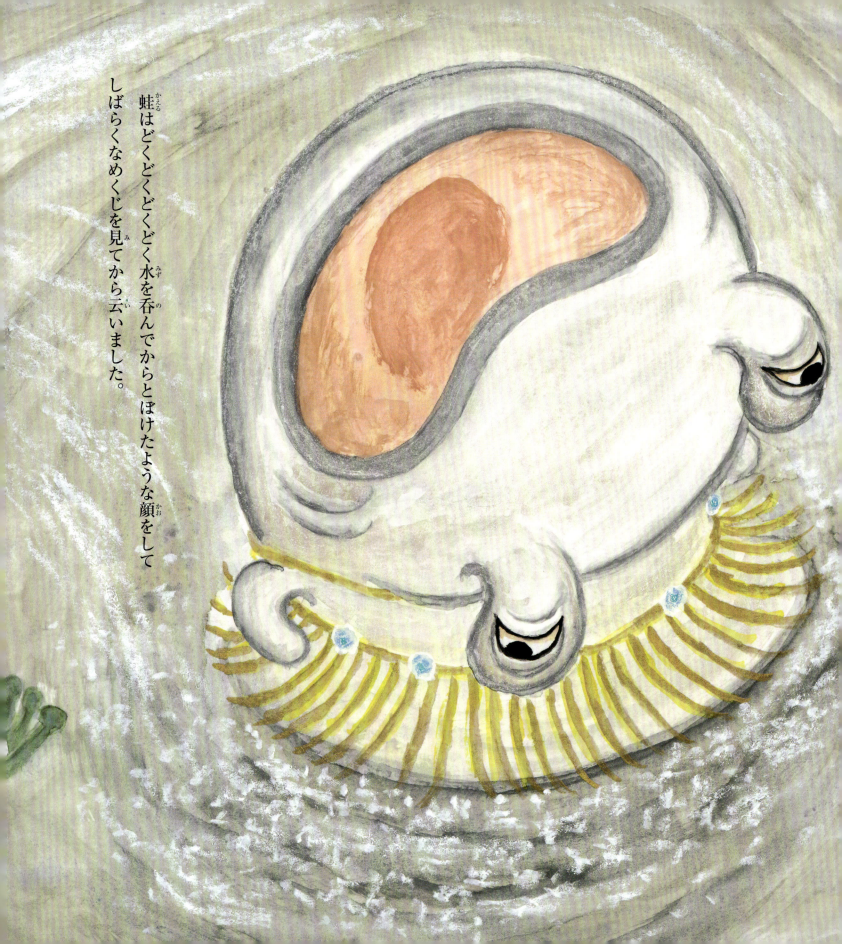

蛙はどくどくどくどく水を呑んでからとぼけたような顔をしてしばらくなめくじを見てから云いました。

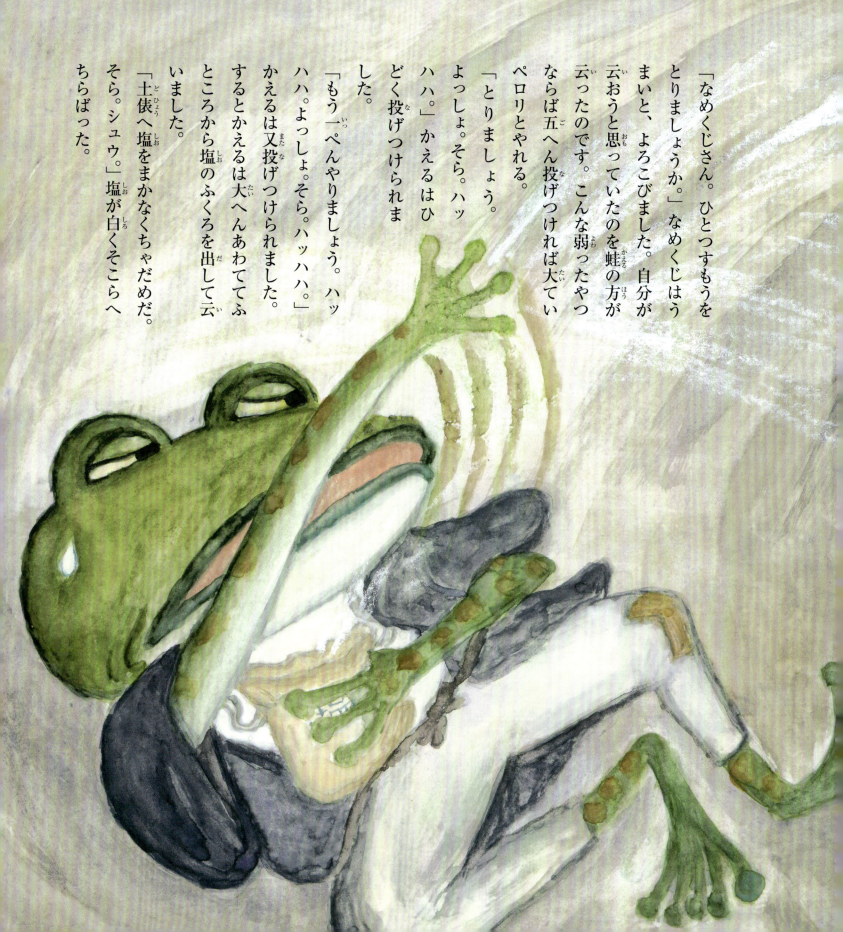

「なめくじさん。ひとつすもうをとりましょうか。」なめくじはうまいと、よろこびました。自分が云おうと思っていたのを蛙の方が云ったのです。こんな弱ったやつならば五へん投げつければ大ていペロリとやれる。

「とりましょう。よっしょ。そら。ハッハハ。」かえるはひどく投げつけられました。

「もう一ぺんやりましょう。ハッハハ。よっしょ。そら。ハッハハ。」かえるは又投げつけられました。するとかえるは大へんあわててふところから塩のふくろを出して云いました。

「土俵へ塩をまかなくちゃだめだ。そら。シュウ。」塩が白くそこらへちらばった。

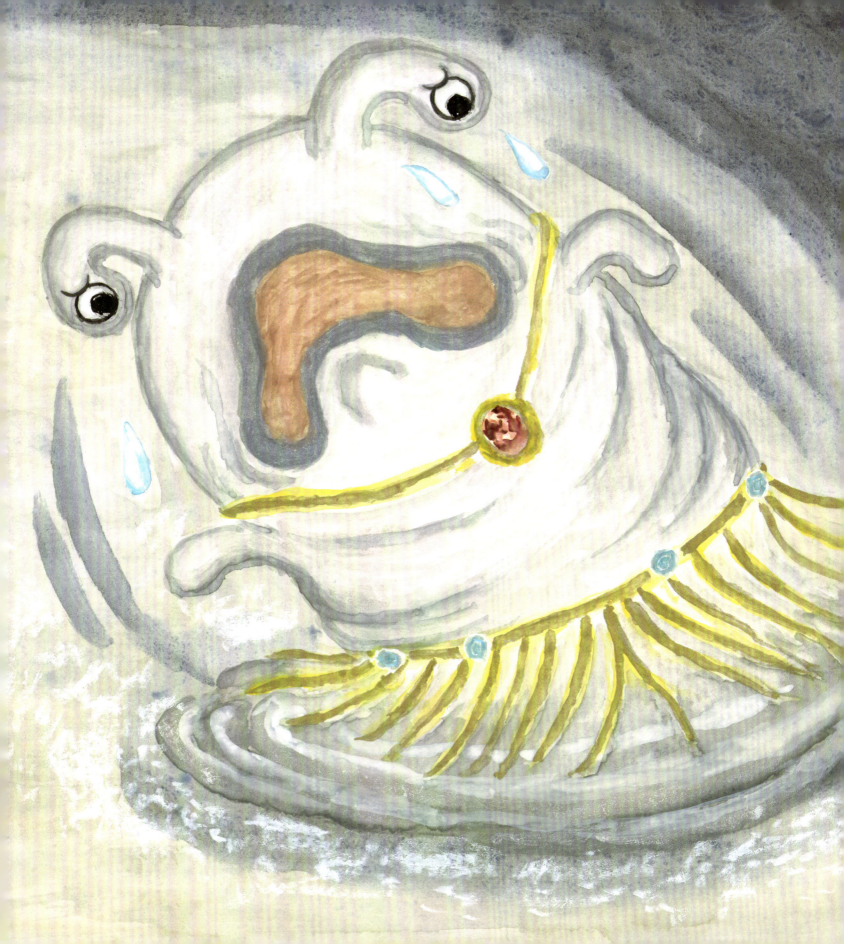

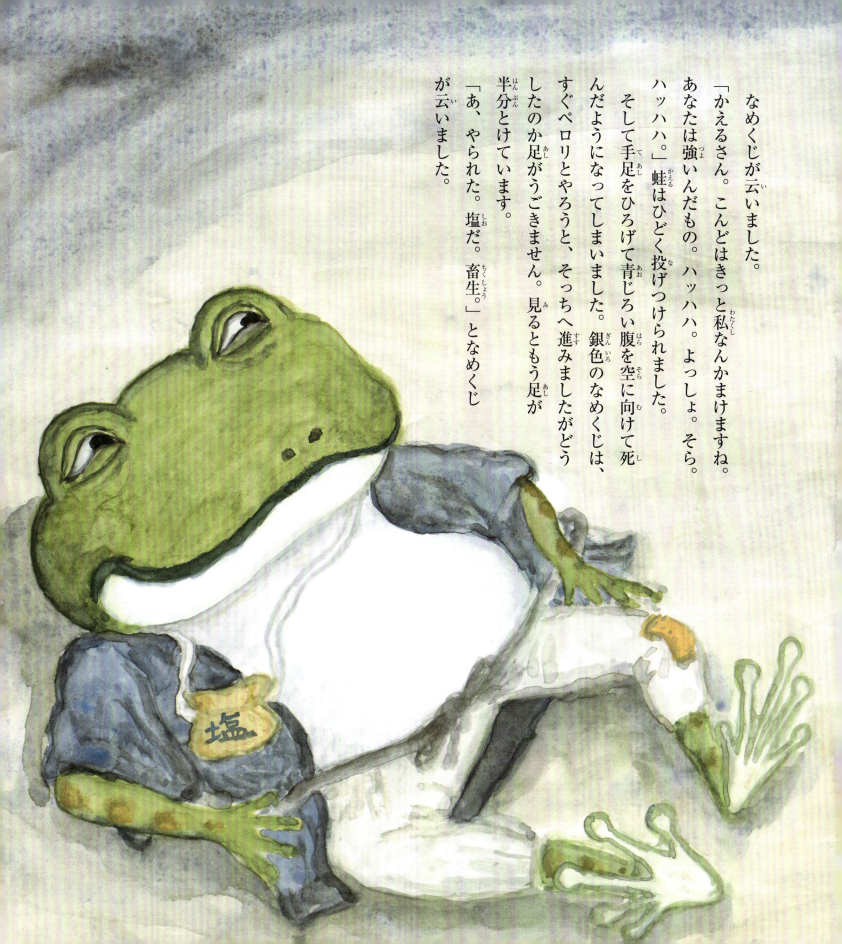

なめくじが云いました。
「かえるさん。こんどはきっと私なんかまけますね。あなたは強いんだもの。ハッハハ。よっしょ。そら。ハッハハ。」蛙はひどく投げつけられました。そして手足をひろげて青じろい腹を空に向けて死んだようになってしまいました。銀色のなめくじは、すぐペロリとやろうと、そっちへ進みましたがどうしたのか足がうごきません。見るともう足が半分とけています。
「あ、やられた。塩だ。畜生。」となめくじが云いました。

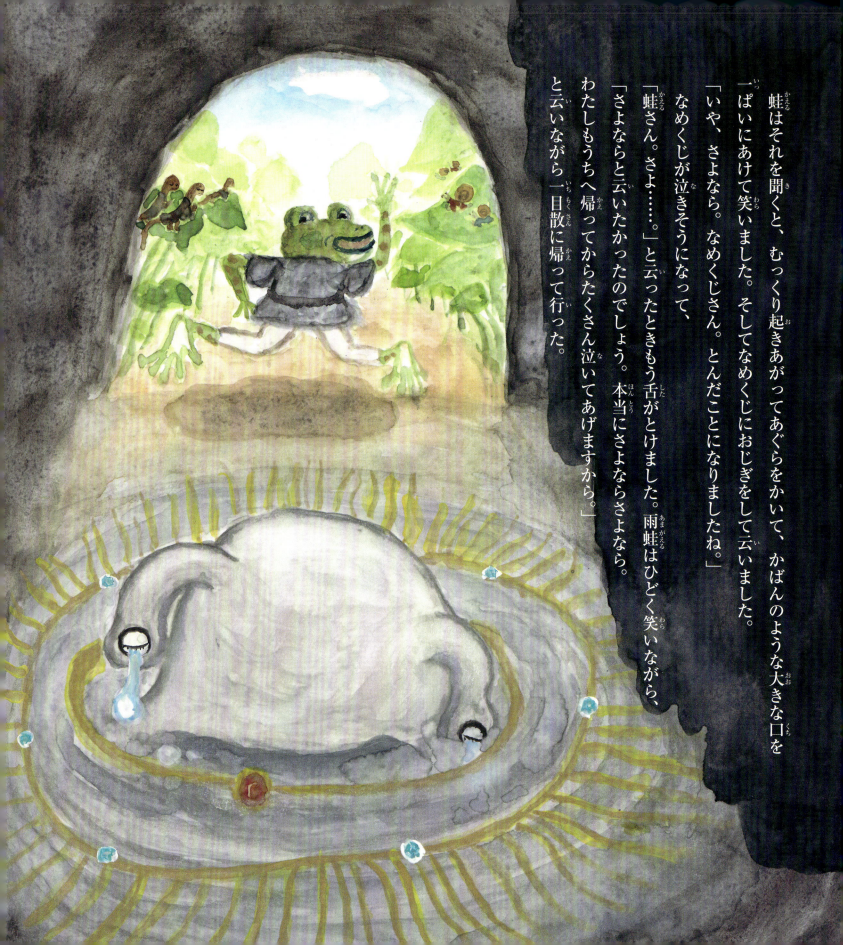

蛙はそれを聞くと、むっくり起きあがってあぐらをかいて、かばんのような大きな口を一ぱいにあけて笑いました。そしてなめくじにおじぎをして云いました。
「いや、さよなら。なめくじさん。とんだことになりましたね。」
なめくじが泣きそうになって、
「蛙さん。さよ……。」と云ったときもう舌がとけました。雨蛙はひどく笑いながら、
「さよならと云いたかったのでしょう。本当にさよならさよなら。わたしもうちへ帰ってからたくさん泣いてあげますから。」
と云いながら一目散に帰って行った。

そうそうこのときは丁度秋に蒔いた蕎麦の花がいちめん白く咲き出したときであの眼の碧いすがるの群はその四つ角な畑いっぱいうすあかい幹の間をくぐったり花のついたいさな枝をぶらんこのようにゆすぶったりしながら今年の終わりの蜜をせっせと集めて居りました。

三、顔を洗わない狸。

狸はわざと顔を洗わなかったのだ。丁度蜘蛛が林の入口の楢の木に、やっぱりすっかりお腹が空いて一本の松の木によりかかって目をつぶっていました。すると兎がやって参りました。

「狸さま。こうひもじくては全く仕方ございません。もう死ぬだけでございます。」

狸がきもののえりを掻き合わせて云いました。

「そうじゃ。みんな往生じゃ。山猫大明神さまのおぼしめしどおりじゃ。な。なまねこ。なまねこ。」

兎も一緒に念猫をとなえはじめました。

「なまねこ、なまねこ、なまねこ、なまねこ。」

狸は兎の手をとってもっと自分の方へ引きよせました。

「なまねこ、なまねこ、みんな山猫さまのおぼしめしどおりになるのじゃ。なまねこ。なまねこ。」と云いながら兎の耳をかじりました。兎はびっくりして叫びました。

「あ痛っ。狸さん。ひどいじゃありませんか。」

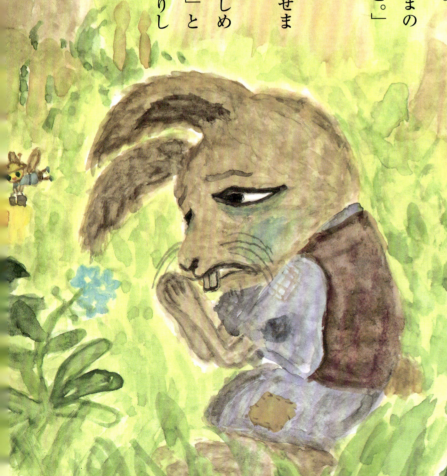

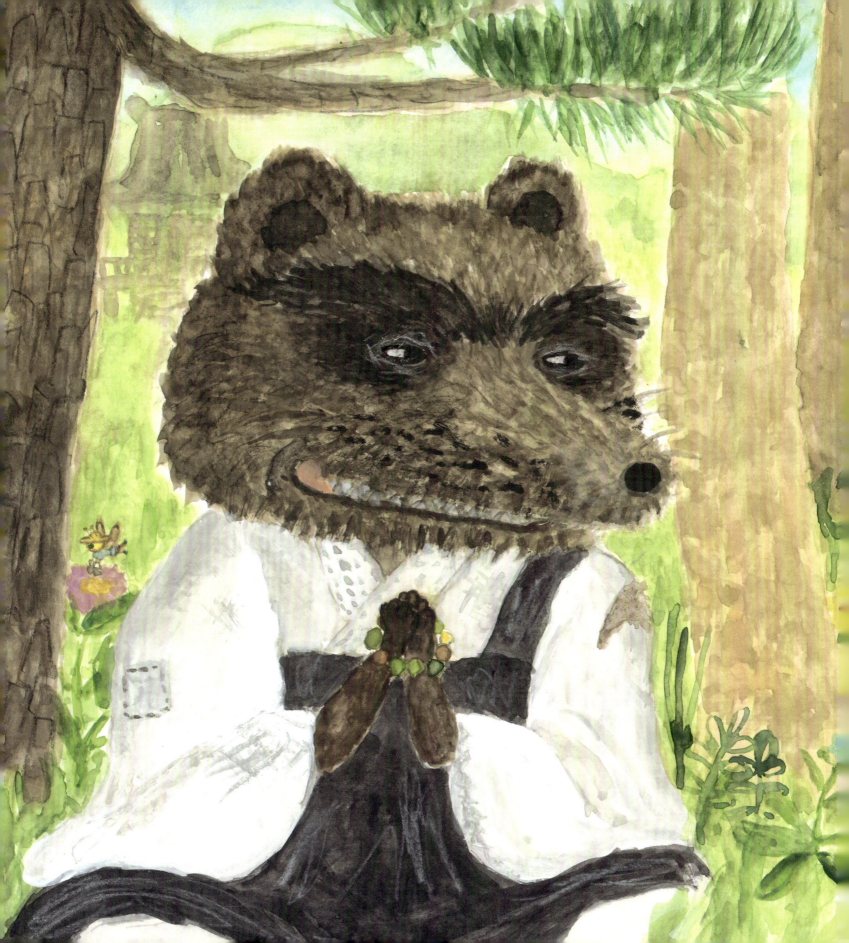

狸はむにゃむにゃ兎の耳をかみながら、
「なまねこ、なまねこ、世の中のことはな、みんな山猫さまのおぼしめしのとおりじゃ。おまえの耳があんまり大きいのでそれをわしに嚙って直せというのは何というありがたいことじゃ。なまねこ。」と云いながら、とうとう兎の両方の耳をたべてしまいました。
兎もそうきいていると、たいへんうれしくてボロボロ涙をこぼして云いました。
「なまねこ、なまねこ。あありがたい、山猫さま。私のようなつまらないものを耳のことまでご心配くださいますとはありがたいことでございます。助かりますなら耳の二つやそこらなんでもございませぬ。なまねこ。」
狸もそら涙をボロボロこぼして、
「なまねこ、なまねこ、こんどは兎の脚をかじれとはあんまりはねるためでございましょうか。はいはい、かじりますかじりますなまねこ。」と云いながら兎のあとあしをむにゃむにゃ食べました。
兎はますますよろこんで、
「あありがたや、山猫さま。おかげでわたくしは脚がなくなってもう歩かなくてもよくなりました。あありがたいなまねこなまねこ。」
狸はもうなみだで身体もふやけそうに泣いたふりをしました。
「なまねこ、なまねこ。みんなおぼしめしのとおりでございます。わたしのようなあさましいものでも、命をつないでお役にたてと仰られますか。はい、はい、これも仕方はございませぬ、なまねこなまねこ。おぼしめしのとおりにいたしまする。むにゃむにゃ。」

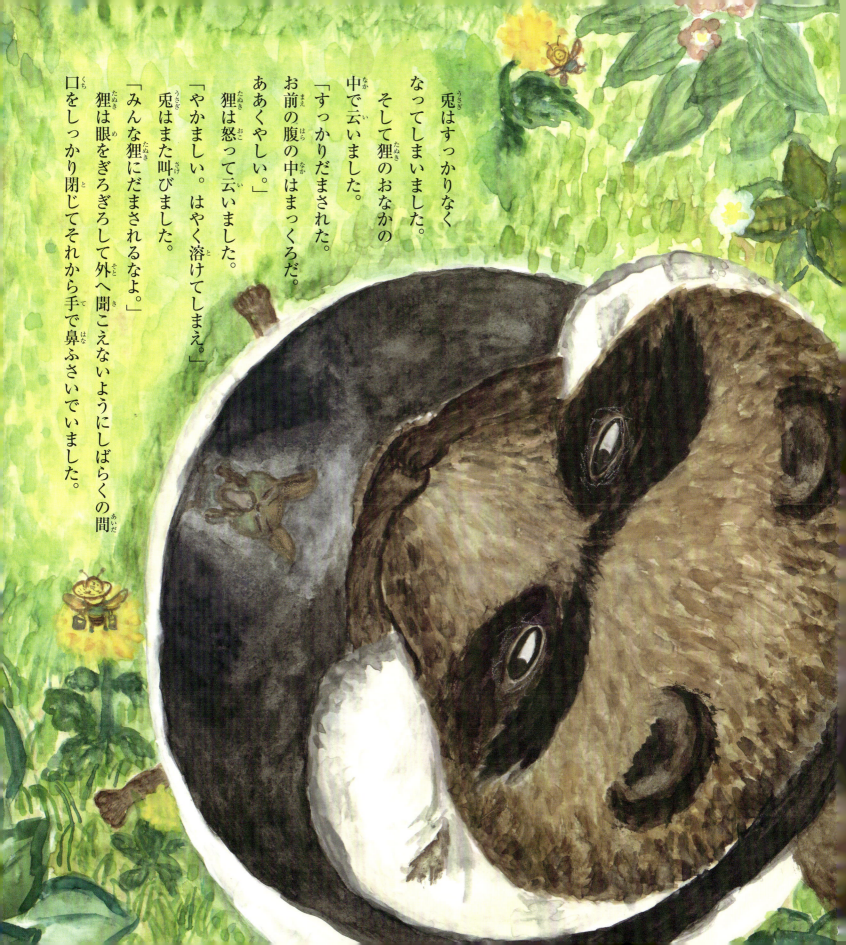

兎はすっかりなくなってしまいました。
そして狸のおなかの中で云いました。
「すっかりだまされた。お前の腹の中はまっくろだ。ああくやしい。」
狸は怒って云いました。
「やかましい。はやく溶けてしまえ。」
兎はまた叫びました。
「みんな狸にだまされるなよ。」
狸は眼をぎろぎろして外へ聞こえないようにしばらくの間口をしっかり閉じてそれから手で鼻ふさいでいました。

それから丁度二ヶ月たちました。ある日、狸は自分の家で、例のとおりありがたいごきとうをしていますと、狼が籾を三升さげて来て、どうかお説教をねがいますと云いました。

そこで狸は云いました。

「お前はものの命をとったことは、五百や千では利くまいな。それをおまえは食ったのじゃ。な。生きとし生けるものならばなにとて死にたいものがあろう。な。それをおまえは食ったのじゃ。な。早くざんげさっしゃれ。でないとあとでえらい責苦にあうことじゃぞよ。おお恐ろしや。なまねこ。なまねこ。」

狼はすっかりおびえあがって、しばらくきょろきょろしながらたずねました。

「そんならどうしたらいいでしょう。」

狸が云いました。

「わしは山ねこさまのお身代りじゃで、わしの云うとおりさっしゃれ。なまねこ。なまねこ。」

「どうしたらようございましょう。」と狼があわててききました。狸が云いました。

「それはな。じっとしていさしゃれ。な。わしはお前のきばをぬくじゃ。このきばでいかほどのものの命をとったか。恐ろしいことじゃ。な。お前の目をつぶすじゃ。な。この目で何ほどのものをにらみ殺したか、恐ろしいことじゃ。それから。なまねこ、なまねこ。お前のみみを一寸かじるじゃ。これは罰じゃ。なまねこ。なまねこ。こらえなされ。お前のあたまをかじるじゃ。むにゃ、むにゃ。なまねこ。この世の中は堪忍が大事じゃ。なま……。むにゃむにゃ。お前のあしをたべるじゃ。なかなかうまい。なまねこ。むにゃ。むにゃ。おまえのせなかを食うじゃ。ここもうまい。むにゃむにゃむにゃ。」

とうとう狼はみんな食われてしまいました。

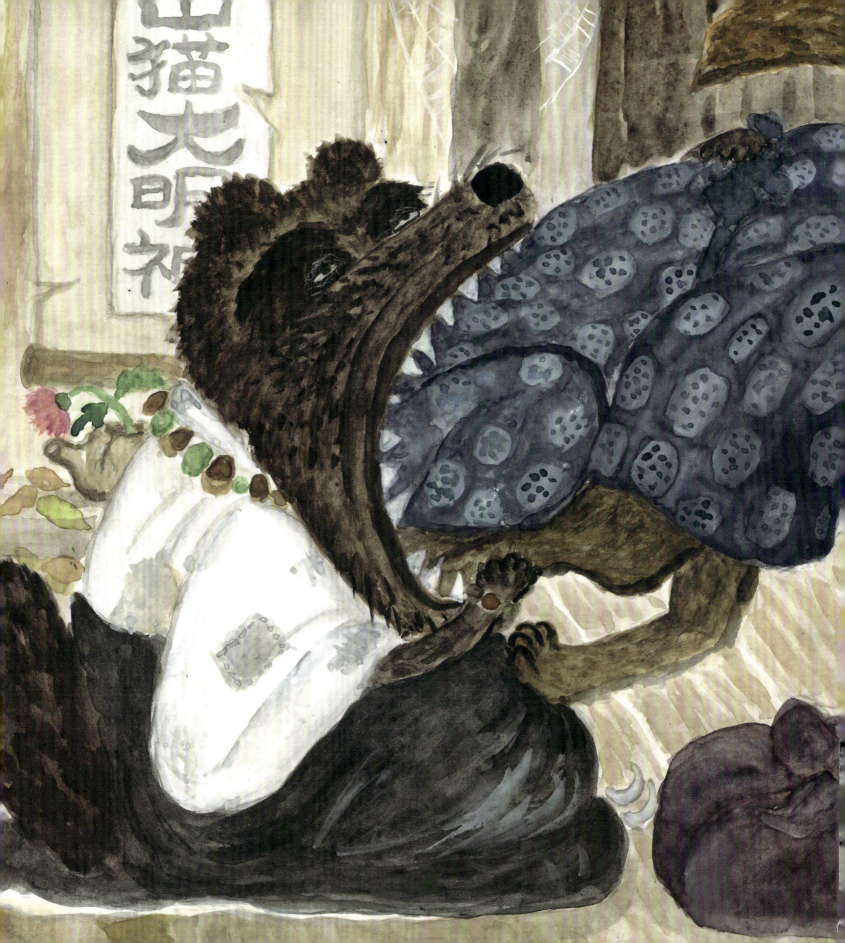

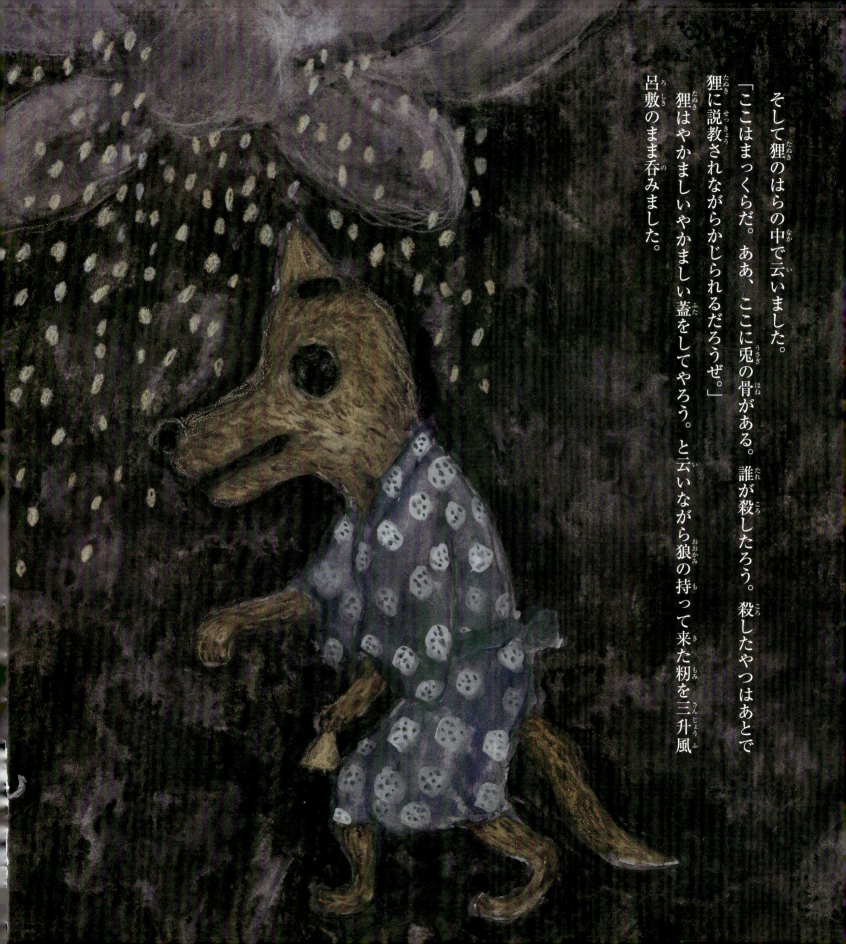

そして狸のはらの中で云いました。
「ここはまっくらだ。ああ、ここに兎の骨がある。誰が殺したろう。殺したやつはあとで狸に説教されながらかじられるだろうぜ。」
狸はやかましいやかましい蓋をしてやろう。と云いながら狼の持って来た籾を三升風呂敷のまま呑みました。

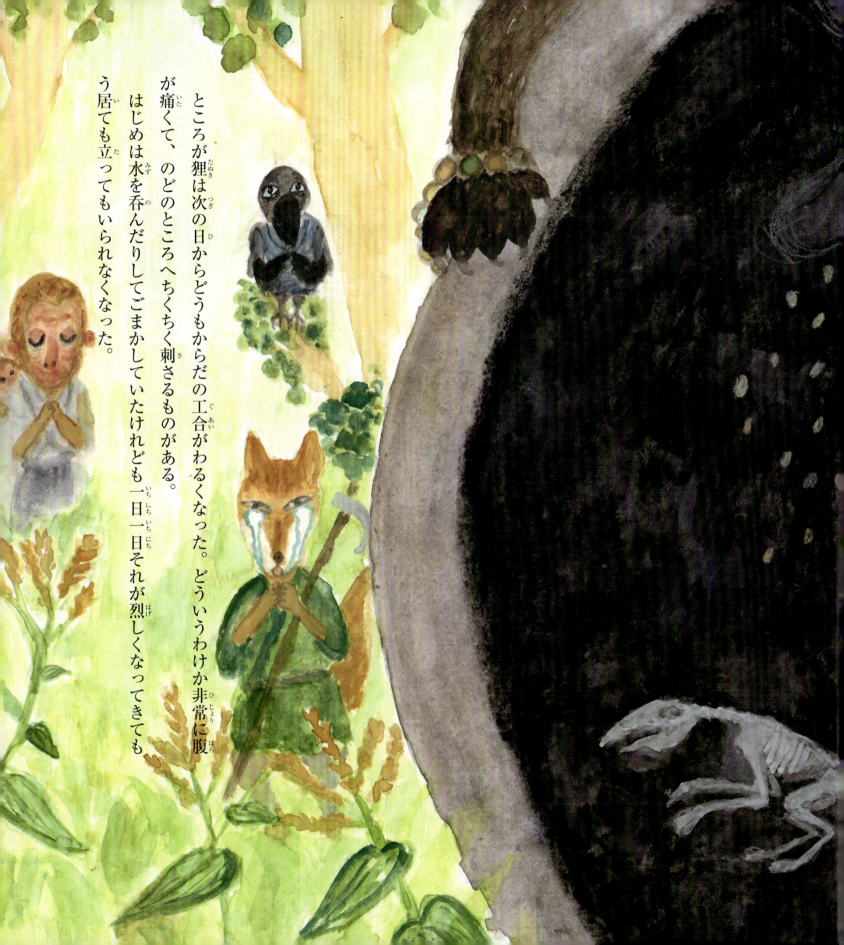

ところが狸は次の日からどうもからだの工合がわるくなった。どういうわけか非常に腹が痛くて、のどのところへちくちく刺さるものがある。はじめは水を呑んだりしてごまかしていたけれども一日一日それが烈しくなってきても居ても立ってもいられなくなった。

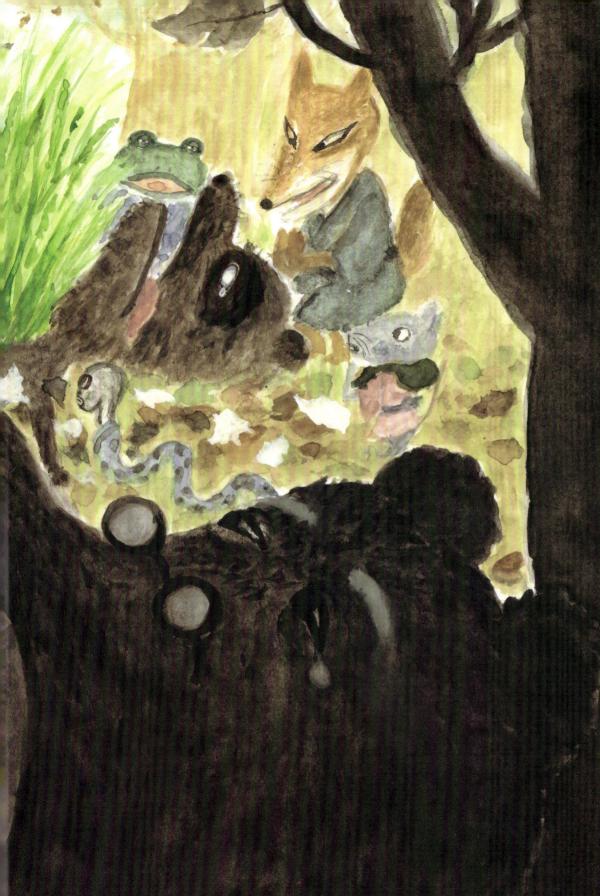

とうとう狼をたべてから二十五日めに狸はからだがゴム風船のようにふくらんでそれからボローンと鳴って裂けてしまった。林中のけだものはびっくりして集まって来た。見ると狸のからだの中は稲の葉でいっぱいでした。あの狼の下げて来た籾が芽を出してだんだん大きくなったのだ。洞熊先生も少し遅れて来て見ました。そしてああ三人とも賢いいこどもらだったのにじつに残念なことをしたと云いながら大きなあくびをしました。

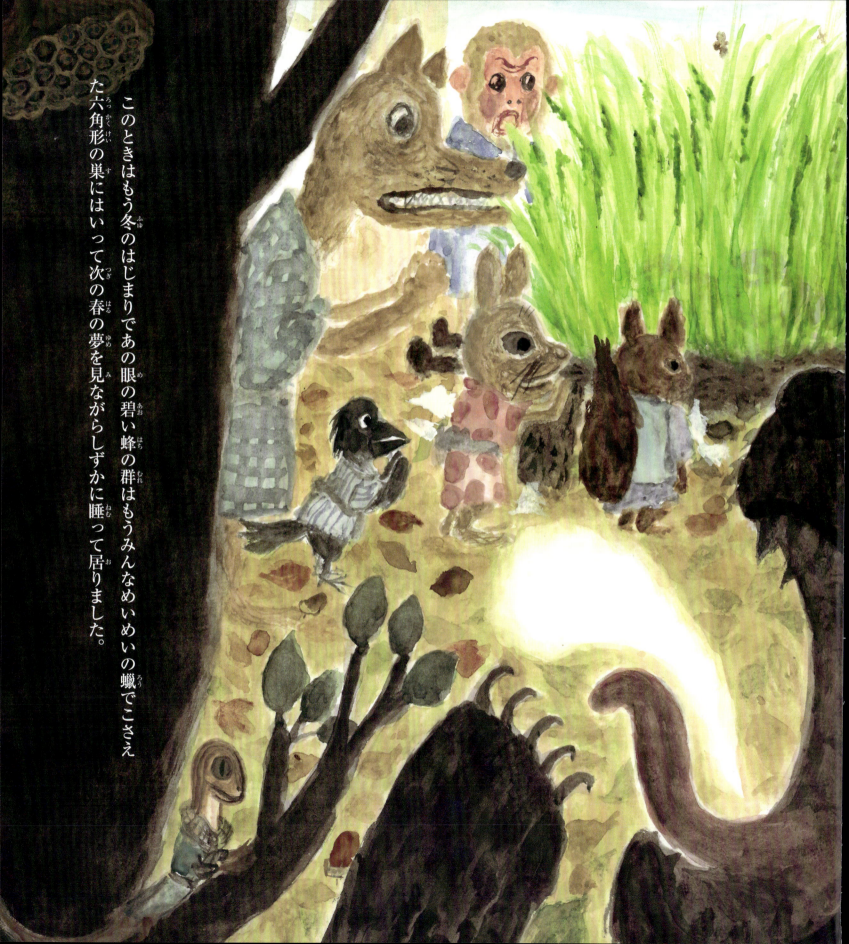

このときはもう冬のはじまりであの眼の碧い蜂の群はもうみんなめいめいの蠟でこさえた六角形の巣にはいって次の春の夢を見ながらしずかに睡って居りました。

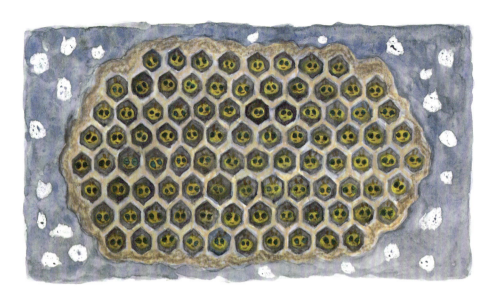

● 本文について

本書は『新校本 宮沢賢治全集』（筑摩書房）を底本としております。
なお原文の旧字・旧仮名、および送り仮名に関しては、原則として現代の表記を使用しています。
文中の句読点、漢字・仮名の統一および不統一は、原則として原文に従いましたが、読みやすさを考慮して、送り仮名や行変えの変更、および句読点を足した箇所があります。
※本文中に現在は慎むべき言葉が出てきますが、発表当時の社会通念として、作者自身に差別意識はなかったと判断されること、あわせて、作者の人格権と著作物の権利を尊重する立場から原文のままにしたことをご理解願います。

＊「誰」のルビを「たれ」としたのは、宮沢賢治の直筆原稿が一貫して「たれ」なので、賢治語法の特徴的なものとして生かしましたが、通例通り「だれ」と読んでも賢治さんはとくに怒らないでしょう。

（ルビ監修／天沢退二郎）

言葉の説明

［寓話］……動物などを擬人化（ぎじんか）して、人間社会のさまざまなことを比喩的（ひゆてき）に描いた物語。教訓（きょうくん）がふくまれるものが多い。

［洞熊］……洞熊という熊は実際にはいない。寓話として賢治が創った名前。銀いろのなめくじも同様。

［赤い手の長い蜘蛛］……この記述通りの蜘蛛は実際にはいないが、イシサワオニグモという蜘蛛が賢治の記述に近い。ただし、オスとメスでは実際はオスの方が小さく、眼も実際の蜘蛛は八つだが、この蜘蛛の場合二つの眼が近い部分が二ヶ所あり、そこが一つの眼に見えるために全部で六つの眼に見えたのではないかと思われる。寓話であるので、賢治は現実の蜘蛛の生態通りではなく、それを元にして物語の上で擬人化し変化させていると思われる。

［かたくりの花］……早春に咲くユリ科の花。群生する。

［二銭銅貨］……直径が三十二ミリ弱のコイン。明治から昭和のはじめまで使われていた。

［手甲］……寒さや日差しなどから肌を守るために、腕から手の甲までをおおう衣類。

［巡礼］……神社やお寺をたずね巡り、礼拝すること。

［冥加］……思いがけない幸せ。気がつかないうちに授かっている神仏の恩恵。

［報謝］……神仏の恩に報い、感謝すること。

［非道］……生き方として道にはずれていること。極悪。

［小しゃく］……にくらしく、腹立たしさをおぼえるようなこと。

［稗のつぶ］……稗という植物の一～二ミリの種のことで、つぶほどに小さいというたとえ。

［八千二百里］……里は長さの単位。里は約三・九キロメートル。

［ぶま］……気がきかず、間がぬけていること。へま。

［すがる］……狭い意味ではジガバチのことだが、広い意味でハチを表す。

［念猫］……山猫大明神なので、念仏になぞらえて、仏の代わりに猫とした賢治独特の表現。

［籾］……イネの果実。適当な温度と湿度があると発芽し、ぐんぐん伸びる。

［三升］……升（しょう）というのは量の単位。升は約一・八リットル。

絵・大島妙子

1959年、東京都生まれ。絵本作家。
1993年『たなかさんちのおひっこし』（あかね書房）で絵本作家デビュー。
主な作品に、『いがぐり星人グリたろう』（あかね書房）『ジローとぼく』（借成社）『七福おばけ団』（童心社）『わらっちゃった』（小学館）『おかあさん おかあさん おかあさん…』（佼成出版社）『最後のおさんぽ』（講談社）『プチョロビッチョロはどこ？』（学研）『孝行手首』（理論社）『歯がぬけた』（中川ひろたか／文　PHP研究所）『さんまいのおふだ』（石崎洋司／文　講談社）など。
童話の挿絵も「やまんばあさん」シリーズ（富安陽子／作　理論社）『夜明けの落語』（みうらかれん／作　講談社）など多数。

寓話　洞熊学校を卒業した三人

作／宮沢賢治　絵／大島妙子
発行者／木村皓一
発行所／三起商行株式会社
〒102-0072　東京都千代田区飯田橋3-9-3　SKプラザ3階
電話　03-3511-2561
ルビ監修／天沢退二郎　編集／松田素子　永山綾
デザイン／タカハシデザイン室　印刷・製本／丸山印刷株式会社
発行日／初版第1刷 2012年10月17日

40p 26cm×25cm
Printed in Japan
©2012 TAEKO OSHIMA
ISBN978-4-89588-127-2 C8793

落丁本・乱丁本はお取り替えいたします。
本書の一部あるいは全部を無断で複写（コピー）することは、著作権法上の例外を除き禁じられています。

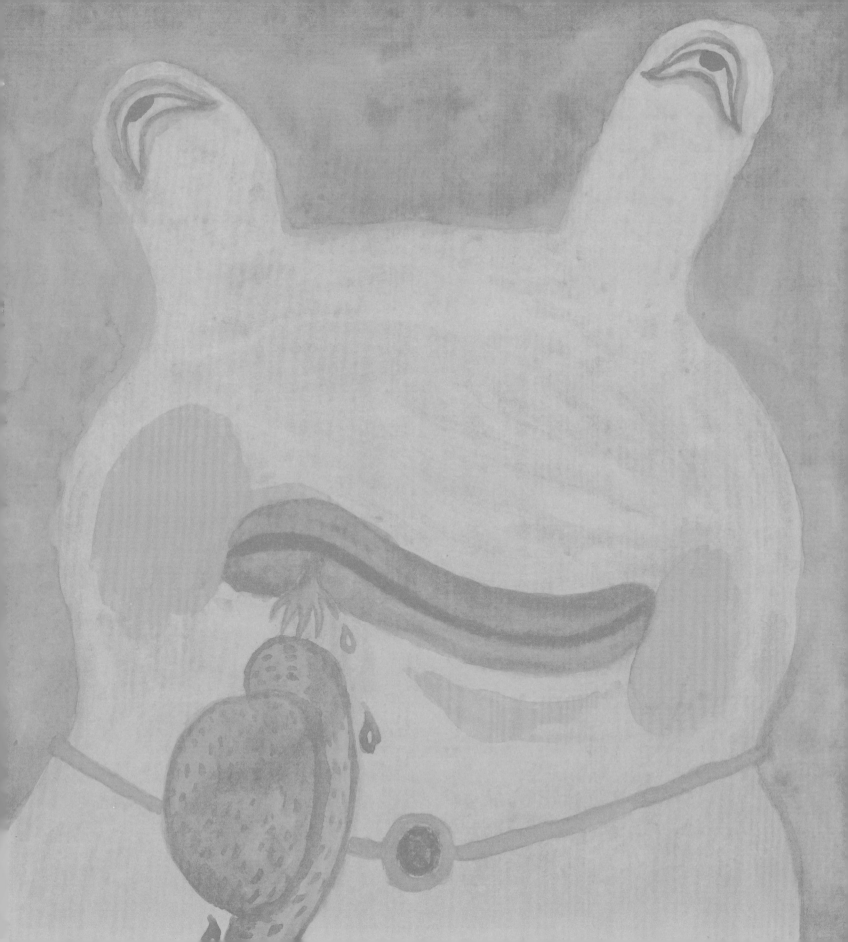